古代部分

八十三

赵佶

花鸟部分

榮寶齋畫譜

榮寶齋出版社 北京

前言

传统的中国绘画以其独特的艺术语言，记录了中华民族每一个历史时代的面貌，反映和凝聚了我们民族的审美意识和传统思想。她以东方艺术特色立于世界艺林，汇为全世界人文宝库的财富。我们当代人得以继承享用这样一笔珍贵的文化遗产是有幸并足以引为自豪的。面对这样一笔巨大的财富，把其中优秀的部分继承下来『古为今用』并加以弘扬光大，这同时也是当代人的责任。继承什么、怎样弘扬传统绘画遗产，这是一个不容选择的命题。回答这个命题的艺术实践是具体的，其意义为个别的绘画教条所规范楷模，每一个画家都有自己对传统的认识和理解，都有着自己的感情并各取所需。继承和弘扬优秀文化遗产的理论和愿望都体现在当代人所创造的绘画艺术之中。

中国绘画有其发展的过程和依存的条件，有其不断成熟完善和自律的范畴，明显地区别于其他画种。她以线为主，骨法用笔，重审美程式造型；对物象固有色彩主观理想的表现，客观世界和主观心理合成的『高远、深远、平远』『散点透视』的营构方式；『师造化』『以形写神，神形兼备』的现实主义艺术理想；工笔、写意的审美分野，绘画与文学联姻，诗书画印一体对意境的再造；直写『胸中逸气』的文人笔墨，各持标准的门户宗派，多民族的艺术风范与意趣；以及几千年占统治地位的封建士大夫思想文化的大背景，等等。从而构成了传统中国画的形式和内容特征。一个具有数千年文明传统的民族所发展和创造的文化，在创造新时代的绘画艺术中，不可能割断自己的血脉，摒弃曾经千锤百炼、人民喜闻乐见的美的形式和传统精神，这些特质都有待我们今天继续研究和借鉴。『数典忘祖』『抱残守缺』或『陈陈相因』都不益于繁荣绘画艺术和建设改革开放时代的新文明。

对传统文化的热爱和了解，是继承和弘扬优秀文化遗产的前提。热爱和了解传统绘画艺术的人民大众是传统绘画艺术生生不息的土壤。在中国绘画发展的历史上，没有任何一个时代像今天这样拥有众多的画家和爱好者。大家以自己热爱的传统绘画陶冶情怀，讴歌时代，创造美以装点我们多姿多彩的生活。为此服务并做出努力是出版工作者的责任。就传统中国绘画的研习方法而言，历代无论院体或民间，师授或是私淑，都十分重视临摹。即便是今天，积极地去临摹习仿古代优秀作品，仍不失为由表及里了解和掌握中国画技法特质、体悟中国画精神品格的有效方法之一，通俗的范本也因此仍然显得重要。我们将继承弘扬民族文化的社会命题落在出版社工作实处，继《荣宝斋画谱·现代部分》百余册出版之后，现又开始编辑出版《荣宝斋画谱·古代部分》大型普及类丛书。

丛书以中国古代绘画史为基本线索，围绕传统绘画的内容题材和形式体裁两方面分别立册；以编辑典型画家的风格化作品和名作为主，注重技法特征、艺术格调和范本效果；从宏观把握丛书整体体例结构并丰富其内容；对当代人喜闻乐见的画家，题材和具有审美生命力的形式体裁增加立册数量；由具有丰富教学经验的画家、美术理论家撰文做必要的导读，按范本宗旨酌情附相应的文字内容，以缩小读者与范本的距离。有关古代作品的传绪断代、真伪优劣，这是编辑这部丛书难免遇到的突出的学术问题，我们基于范本目的，一般沿用著录成说。在此谨就丛书的编辑工作简要说明，并衷心希望继续得到广大读者的关心和帮助。我们希望为更多的人创造条件去了解传统中国绘画艺术，使《荣宝斋画谱·古代部分》再能成为滋养民族绘画艺术地的土壤，为光大传统精神，创造人民需要且具有时代美感的中国画起到她的作用。

荣宝斋出版社　一九九五年十月

赵佶简介

赵佶（一〇八二—一一三五），在位二十五年（一一〇一—一一二五），重用奸臣，穷极土木。金兵临京都，禅位与赵桓（钦宗）。靖康末年（一一二七）金人陷汴京，掳赵佶父子北去，囚居黄龙，死于五国城（今黑龙江依兰）。赵佶天分甚高，擅诗词，工书画，精鉴别，才艺独具。绘画工花鸟，体物入微，山水、人物亦造诣精湛。其书法笔势瘦劲锋利，屈铁断金，称『瘦金体』。赵佶在位时亲自掌管翰林图画院，广收历代文物、书画，极一时之盛，有力推动了宫廷绘画的繁荣。

目录

宋徽宗赵佶的花鸟画探微

林夏瀚

宋代多数帝王都爱好书画，其中尤以徽宗赵佶为突出。赵佶（一〇八二—一一三五），北宋神宗赵顼第十一子，嗣哲宗立为宋徽宗。赵佶早年嗜好绘画，政和中兴画学，广泛罗考人才，扩充翰林图画院，提高画家的政治地位和经济待遇。赵佶要求画家兼具很高的文学素养，常以唐诗为题考核画学考生，使绘画文学化，追求诗意的含蓄性。他还要求画院作画需讲究形象的写实性和法度的严谨性，使宫廷绘画创作出现了纤巧工致、典雅绮丽的新风，时称『宣和体』。赵佶在位时收集整理历代文物、书画，并令文臣编辑《大观帖》《宣和书谱》《宣和画谱》等书，促进了中国书画事业的发展。

赵佶重视画家的综合素质，在诗、书、画方面皆有突出成就。他能作词，前期居深宫，多写靡艳闲愁，亡国被掳后，辞情凄婉，《燕山亭·裁减冰绡》一词，以杏花凋零比喻自己遭受摧残之命运，可代表其艺术造诣。他亦长于书法，其书初学薛曜，后变其法度，笔势俊逸，称『瘦金书』。赵佶主攻花鸟，兼善人物山水，其绘画得吴元瑜传授，继承崔白法又注重写生，做到精工逼真、富丽堂皇。据《画继》载，他曾指出院画家画孔雀升高先举右脚的错误，『孔雀升高，必先举左』，可见他观察周密和追求真实的绘画作风。赵佶画禽鸟常用生漆点睛，黑亮有神，绘墨花墨竹朴拙挺健、野情生趣，山水聚千里于咫尺，意匠天成；人物细腻传神，亦多佳作。现存传为徽宗的作品有《池塘秋晚图》《腊梅山禽图》《芙蓉锦鸡图》《柳鸦芦雁图》《雪江归棹图》《听琴图》等，题材涉及人物、山水、花鸟、界画，有些作品乃画院高手代笔，画后押字用『天水』及『宣和』『政和』小玺，或用瓢印虫鱼篆文，还常押书『天下一人』。

赵佶的亲笔与代笔问题，众说不一，是美术史研究的热点与难点。据北宋蔡絛《铁围山丛谈》及元汤垕《古今画鉴》所载，亲笔画为宋徽宗真迹，代笔画为宣和画院院人所制，画有徽宗花押。徐邦达认为赵佶代笔画共十二幅，其中花鸟七幅：《杏花鹦鹉图》《听琴图》《文会图》《瑞鹤图》《金英秋禽图》《御鹰图》《芙蓉锦鸡图》；人物画四幅：《腊梅山禽图》《听琴图》《文会图》《瑞鹤图》《摹张萱虢国夫人游春图》《摹张萱捣练图》；山水画一幅：《雪江归棹图》。亲笔画六幅，俱为花鸟：《竹禽图》《枇杷山鸟图》《池塘晚秋图》《写生珍禽图》《四禽图》和《柳鸦图》（今《柳鸦芦雁图》）。另，徐邦达认为《柳鸦图》尚难定是亲笔还是代笔。谢稚柳在《〈宋徽宗赵佶全集〉序》中认为，《竹禽图》《枇杷山鸟图》等系徽宗真迹，《写生珍禽图》《芙蓉锦鸡图》《腊梅山禽图》《文会图》《听琴图》系画院院人笔。他指出宋徽宗『御题画』的用意可能是对画院学生的认可，以示皇帝恩宠。

简言之，传为宋徽宗的作品在风格上有相似性，部分作品有宋徽宗题字花押、铃印，或有诗歌、题文，这些作品体现了宋徽宗的花鸟画思想与主张。大体而言，赵佶画风略分两种：一种用浓丽色彩画成，工细富丽，另一种用清淡水墨画成，简朴清雅。从画法上来看，赵佶花鸟画的画法主要为勾填法和没骨法。勾填法，先用重墨勾出物象的形体，然后设色，达到『色不侵墨』的效果。其变体为勾勒法，先用淡墨线条勾出物象的轮廓和结构线，后设色，最后用浓墨或重色复『勒』出形体的线条，起到点明结构、增强质感、强调轮廓完整性的作用。没骨法，即直接用彩色作画，不用墨笔立骨。赵佶还将勾填法和没骨法相结合，如《瑞鹤图》中建筑用勾勒法，飞鹤用毛还使用了丝毛法。

赵佶所绘禽鸟羽毛还使用了丝毛法。丝毛法分为单笔丝毛法和破笔丝毛法。单笔丝毛法即用勾线笔一笔一笔地勾出，用笔虚入虚出，不能有顿笔，勾出的线会呈扇状或絮状，长短粗细要有一定的规律。破笔丝毛法则是将毛笔笔尖压成扁平状，笔尖的毛呈片状，这样丝毛时面积要比单笔丝毛法大，更粗率些。不同丝毛法的运用会使作品产生不同的视觉效果。

果。赵佶的一些墨笔花鸟画局部还开始用粗笔淡墨来表现鸟的身体，不再细致丝毛。下面择要介绍赵佶作品中的技法表现。

《池塘秋晚图》绘荷塘秋景一隅，从右向左描绘有蓼草、水烛香蒲、败荷、鹭鸶、鸳鸯。画家纯用水墨，笔墨朴拙而法度严谨。画家干皴枯败的莲叶，再勾勒叶脉。鹭鸶为白描双钩轮廓和翅羽，以极细的线条丝毛、眼、喙略染。画中除鹭鸶以勾勒法为主，其余物象皆用水墨绘成，画法简括质朴，有落墨写生之余韵。

《腊梅山禽图》绘两只白头翁栖息于枝头，白头翁的头部、眼睛刻画细致、结构分明，瞳孔用灰色与浓墨点睛，身躯以墨色或勾或染，以墨分向背，主干与分支主次分明，取势婀娜。画面以简取胜，诗情画意，富有『逸态』。

《芙蓉锦鸡图》与《腊梅山禽图》一样均为『S』形构图，疏密揖让有度。图中芙蓉盛开，蝴蝶翩跹，引得枝上锦鸡回首凝视。锦鸡用笔线条细劲，丝毛细腻，墨色浓淡变化丰富，色彩晕染自然而浓艳，又以生漆点睛，分外生动。『鸡有五德』，题跋诗句亦体现了花鸟画的人文寓意。画幅双钩工整，富丽缜密，法度严谨，有皇家富贵之细而稳健，点明时令，紧扣题跋『拒霜盛』的诗意。芙蓉花叶姿态各异，勾勒纤遗续，为宋代流行花鸟画之代表作。

《柳鸦芦雁图》用笔虽工而不太细致，用墨带勾带渍，应是从院体细勾匀染一派化出。画中柳树皮层用粗笔浓墨作短条皴写，朴质浑厚，柳条直线下垂，运笔圆润而有弹性。画鸦用浓墨，黝黑如漆。雁、蓼花与蒲草多粗笔重墨，行笔稳健，刻画真实，有古拙高雅之趣。

《瑞鹤图》《五色鹦鹉图》《祥龙石图》富贵典雅，带有祥瑞意识，徐邦达认为属于《宣和睿览册》。《瑞鹤图》上半部分以青色平涂天空，与白色仙鹤相映衬，有祥和、典雅的气息。图中下半部分用界画法勾出皇宫殿宇，敷以赭石色，端庄稳重，与缥缈浮云拉开距离，营造出仙音袅袅的诗意境界。《五色鹦鹉图》鹦鹉为黄筌画法，眼睛层次丰富，精细不苟，鹦鹉设色浓丽，杏花以白色出之，取其清雅，形成对比。《祥龙石图》以墨笔层层染出太湖石之坑眼，结构分明，可能是写生之作。此三幅作品格调调雅致，为典型的北宋院体风格。

总之，赵佶在承继传统的基础上，发扬光大崔白风格，促成『宣和体』的成熟，将宋代绘画尤其是院体花鸟画推向了一个新的顶峰。

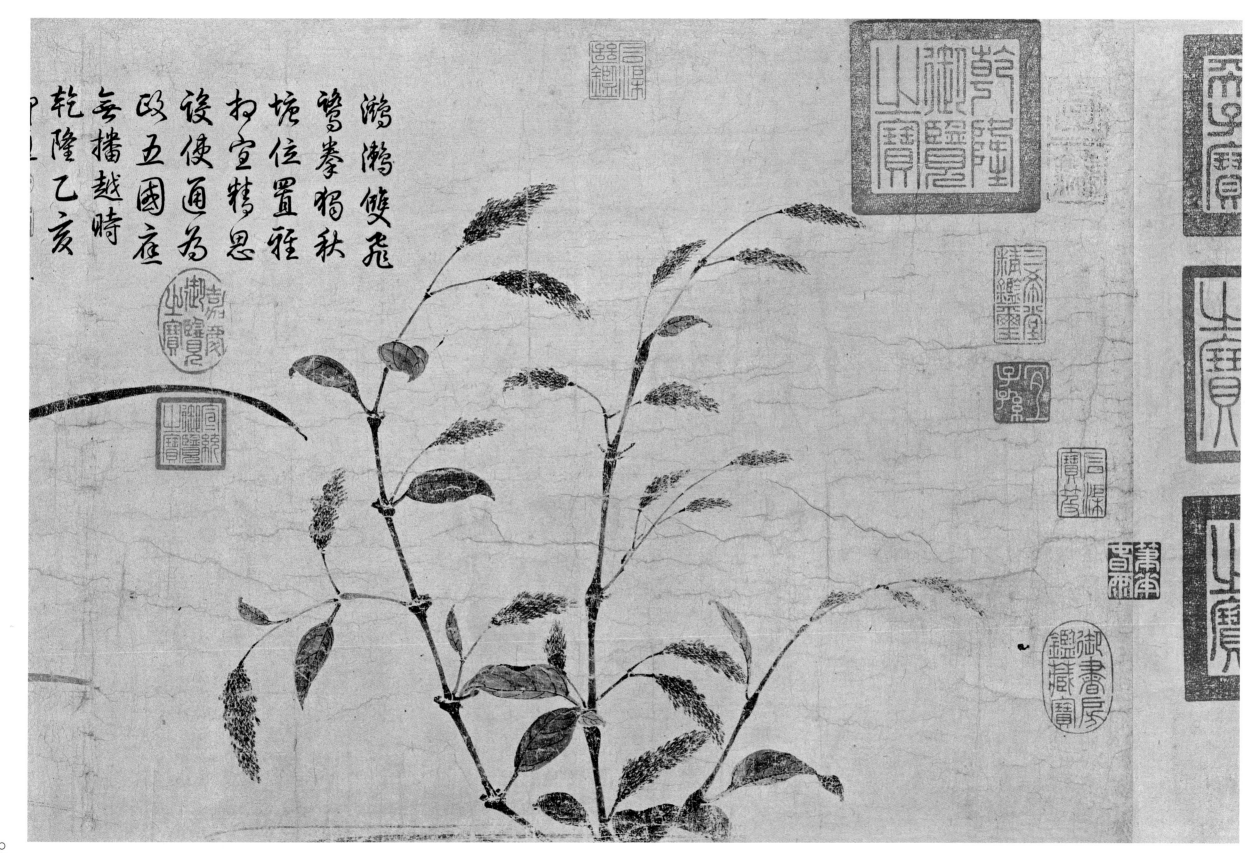

鴻漸雙飛
鸞拳獨秋
培位置程
扣宣精思
設使通為
改五國在
每播越時
乾隆乙亥

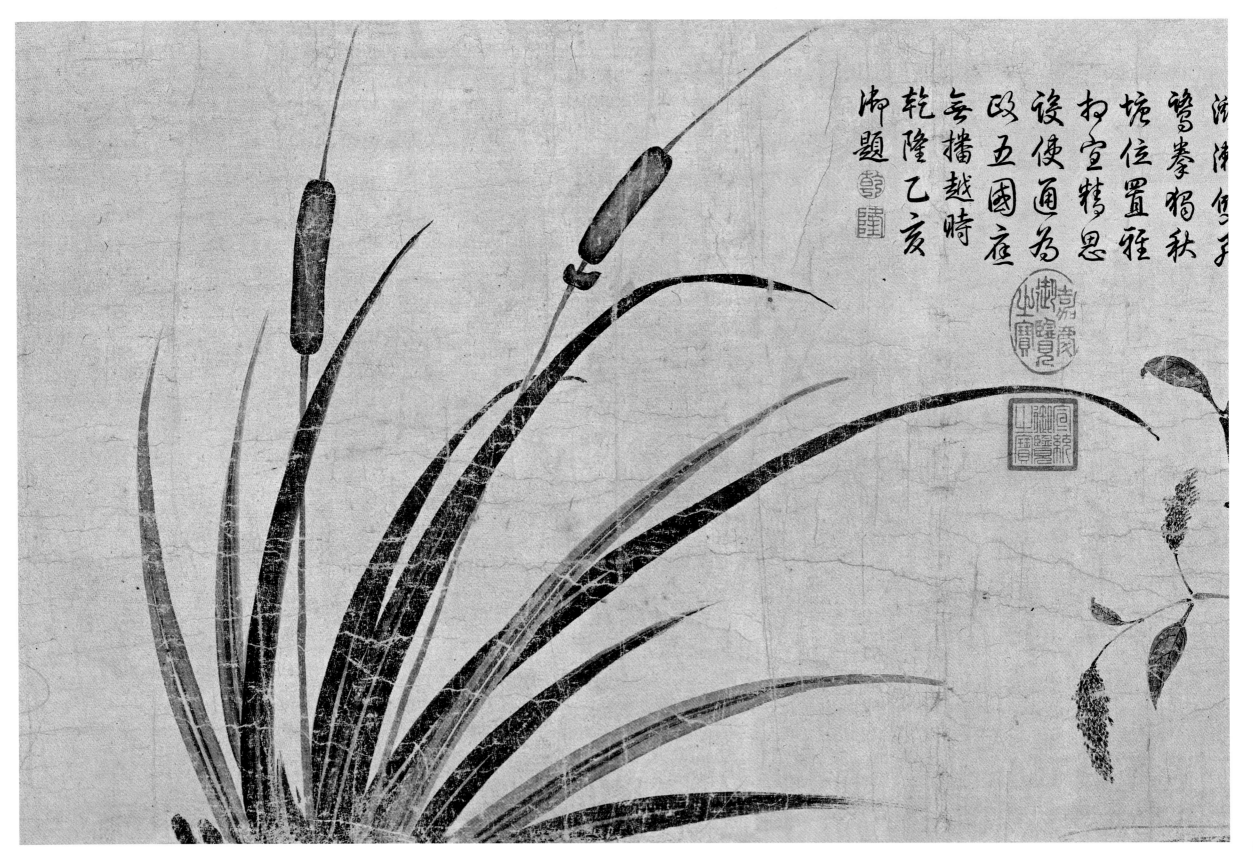

法濟傅子
彎拳揚秋
堵位置程
护宣精思
設使通為
改五國在
無播越時
乾隆乙亥
御題

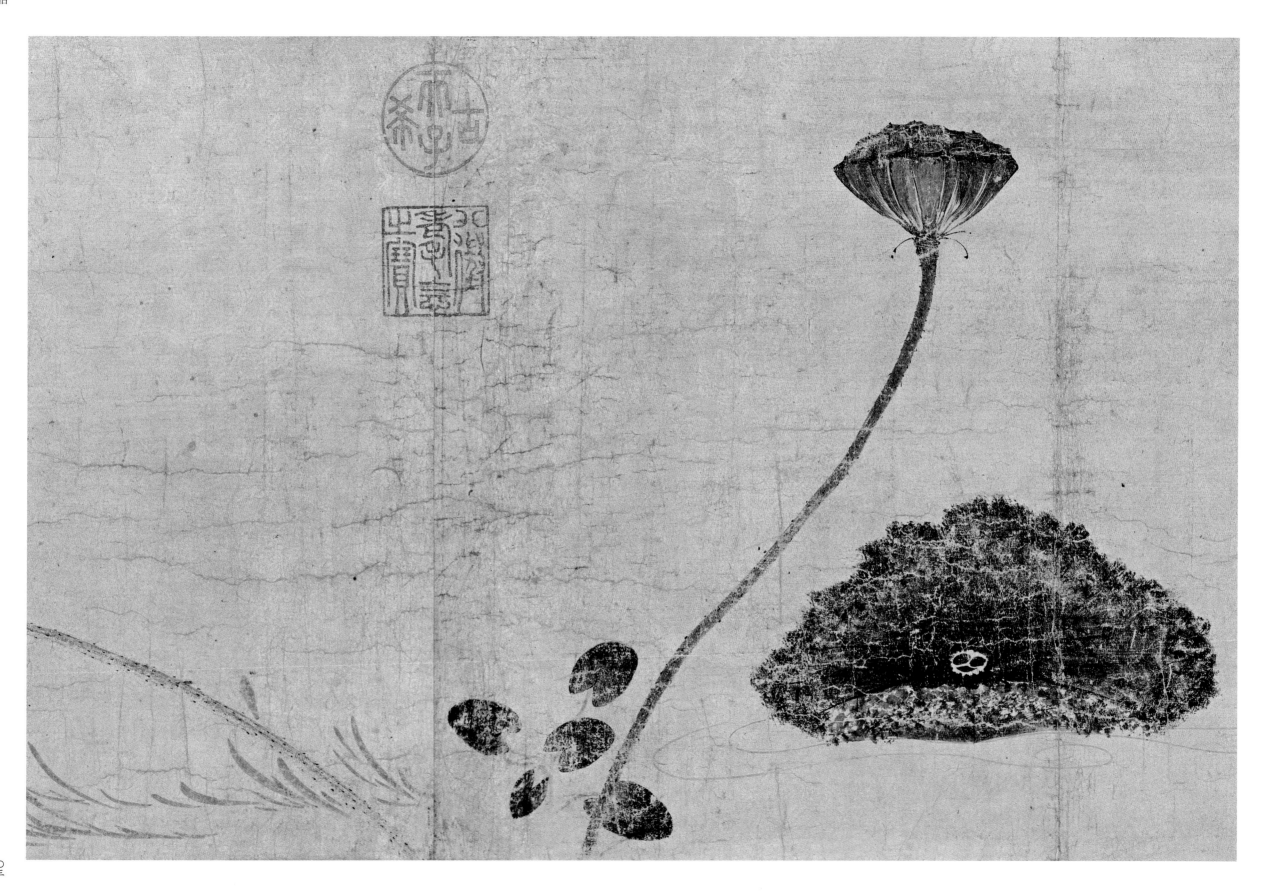

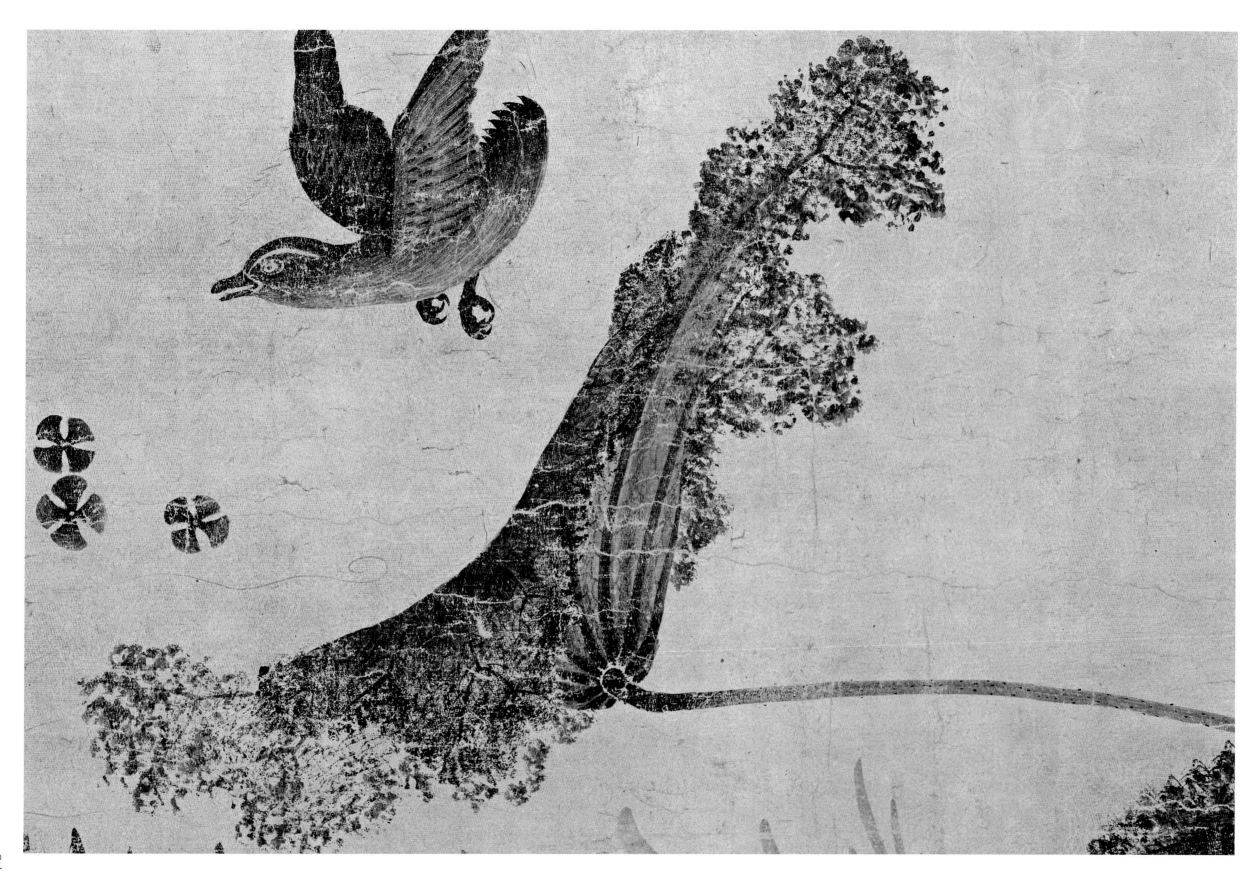

池塘秋晚图（局部）

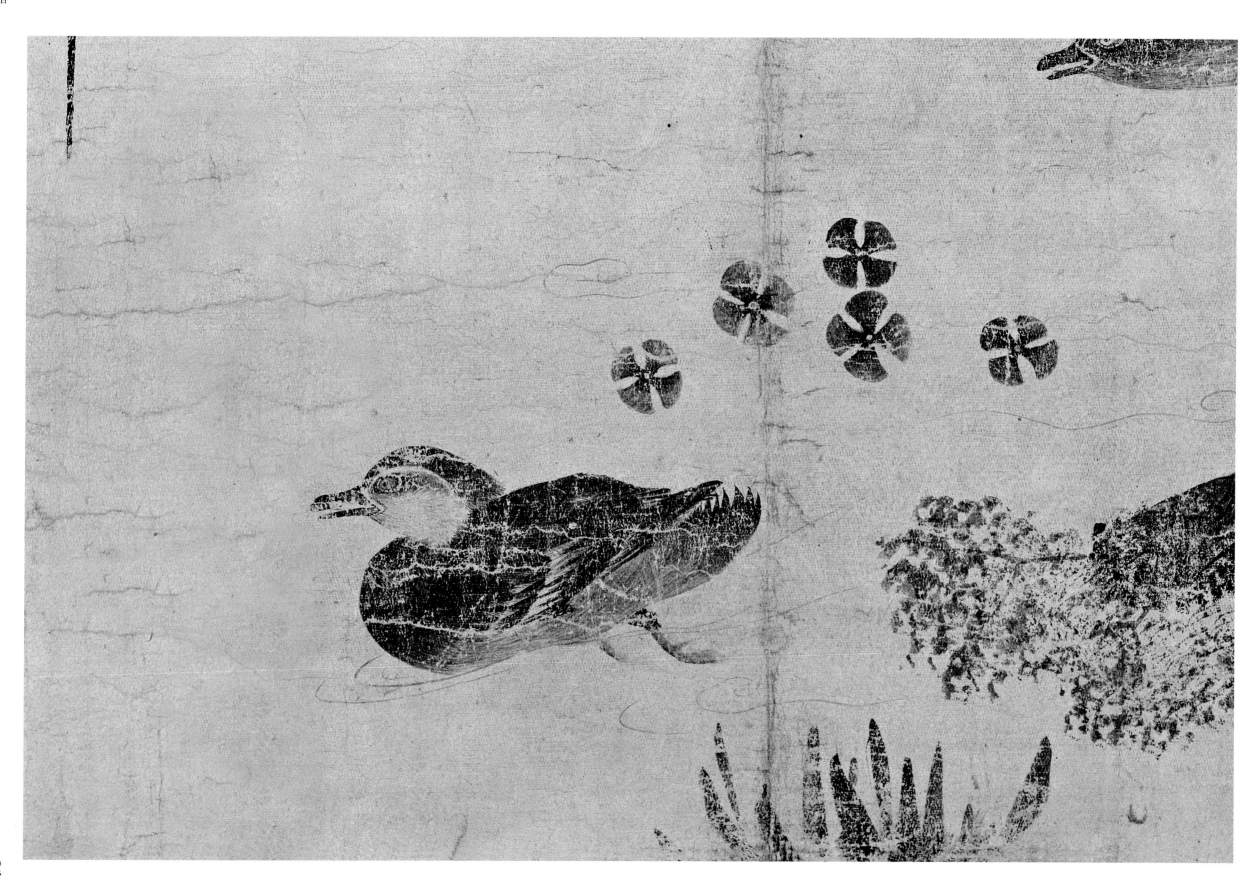

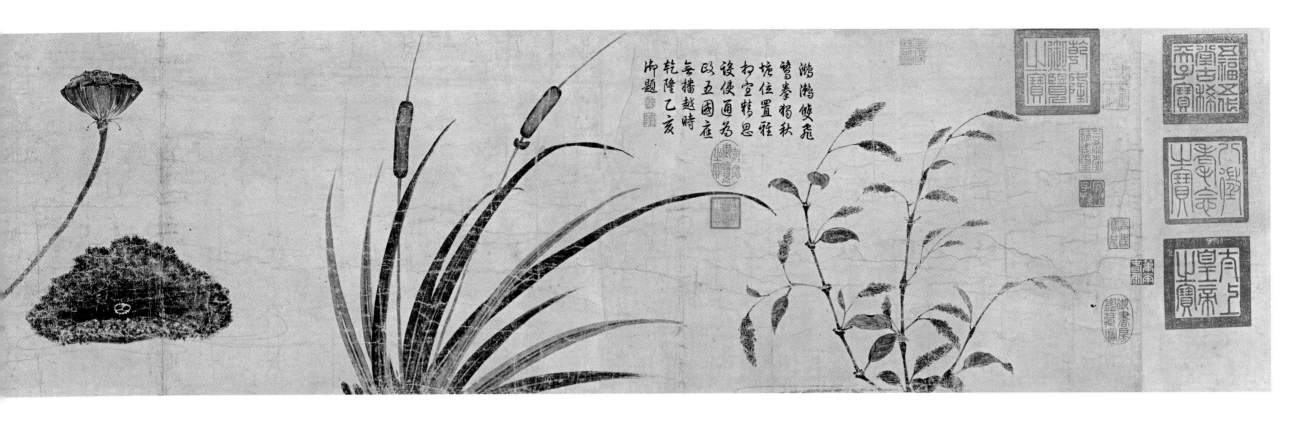

御題鴻漸雙飛
乾隆乙亥管弄稻秋
無播越時坳位置程
政五國在杼宣精思
後使通為後五國在
每播越時

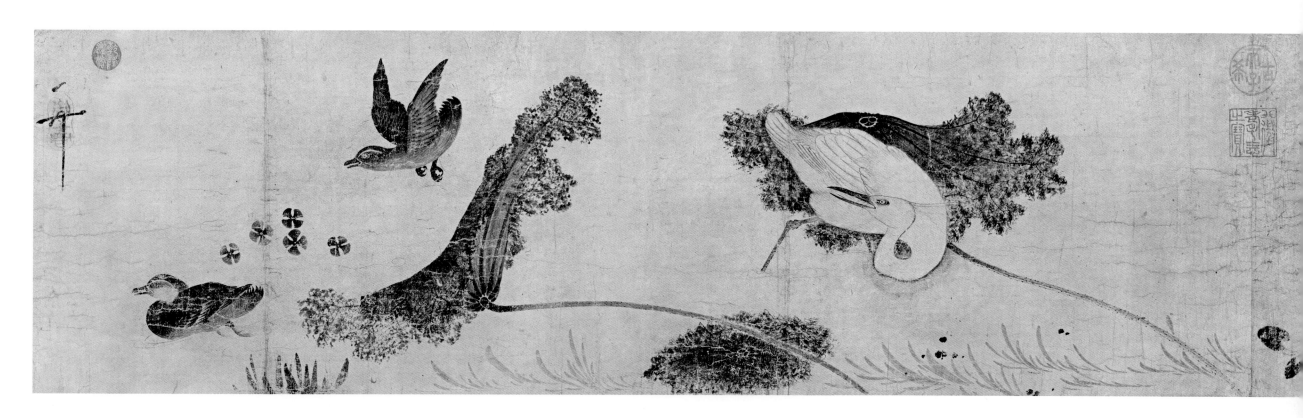

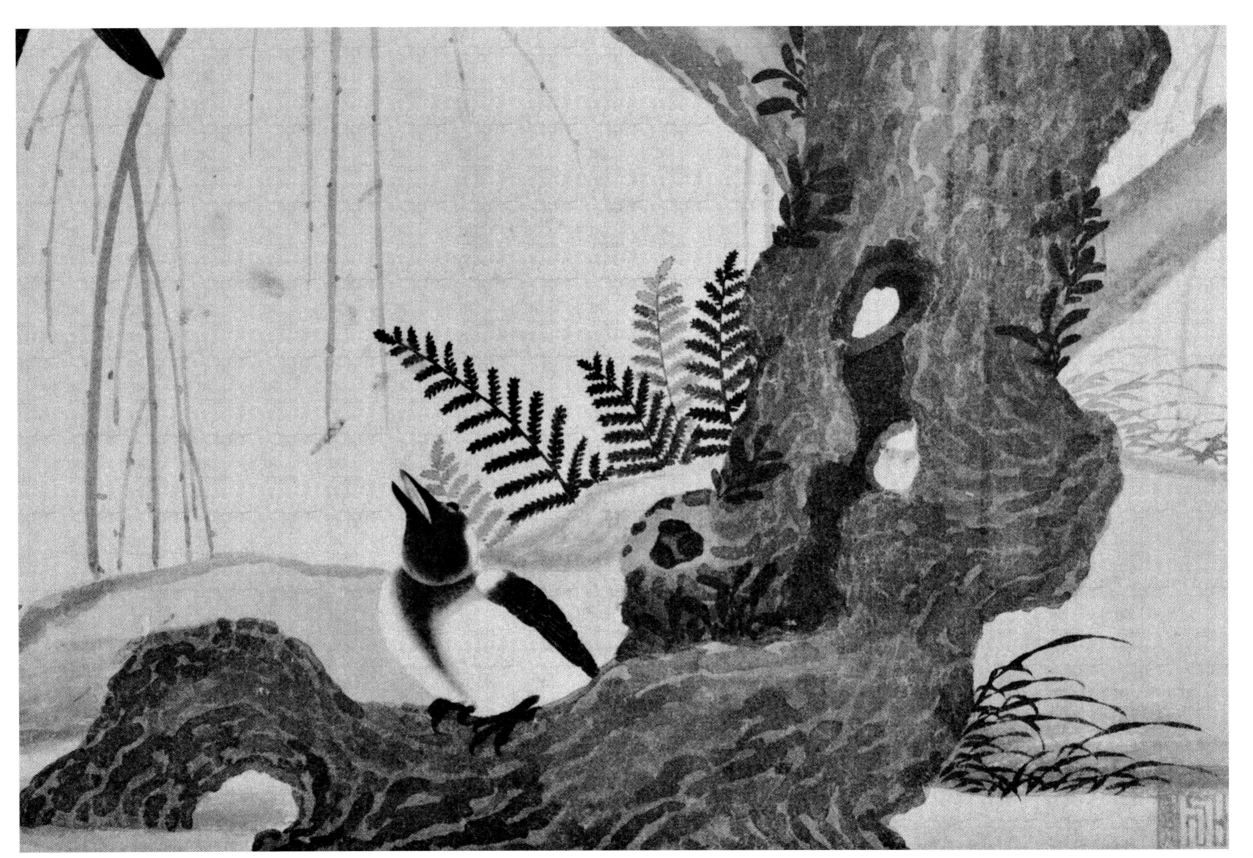

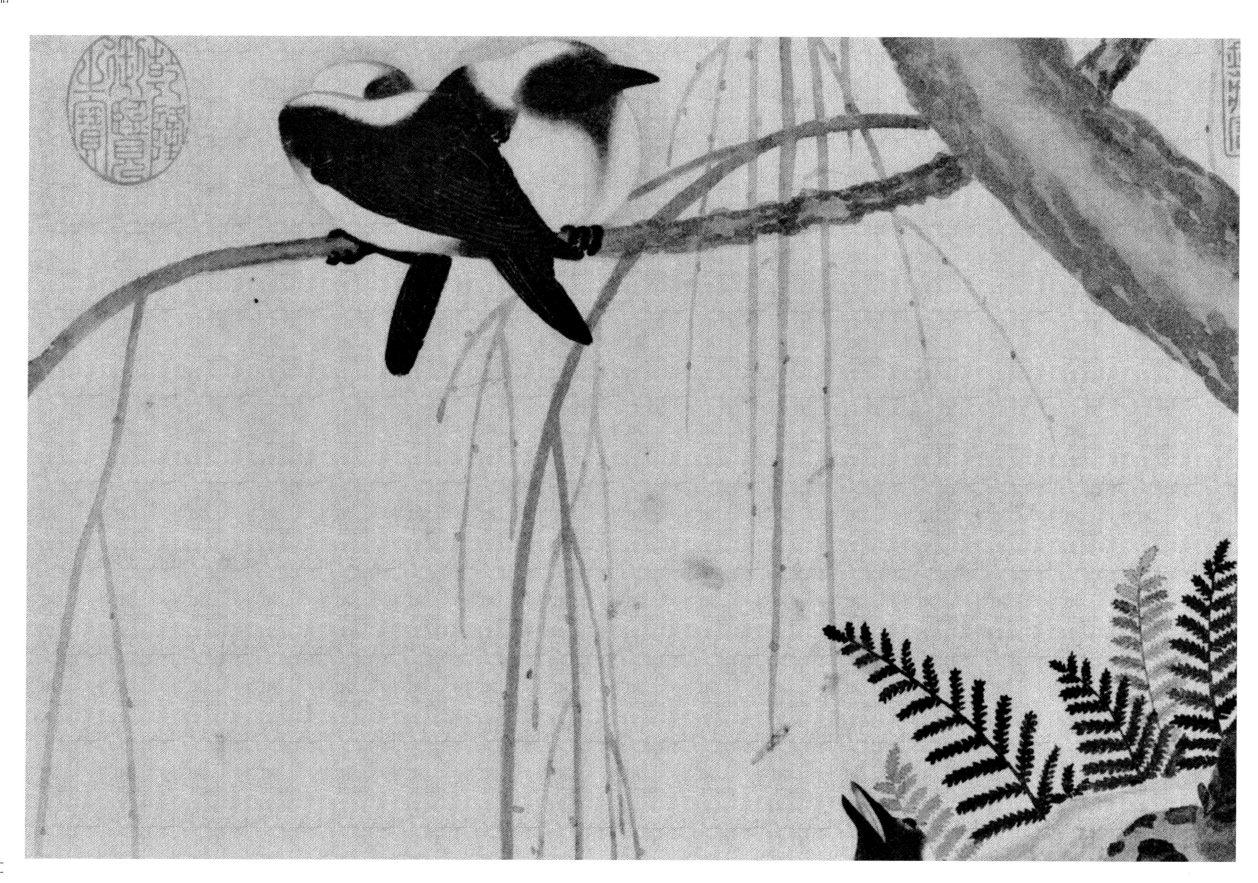

柳鸦芦雁图（局部）

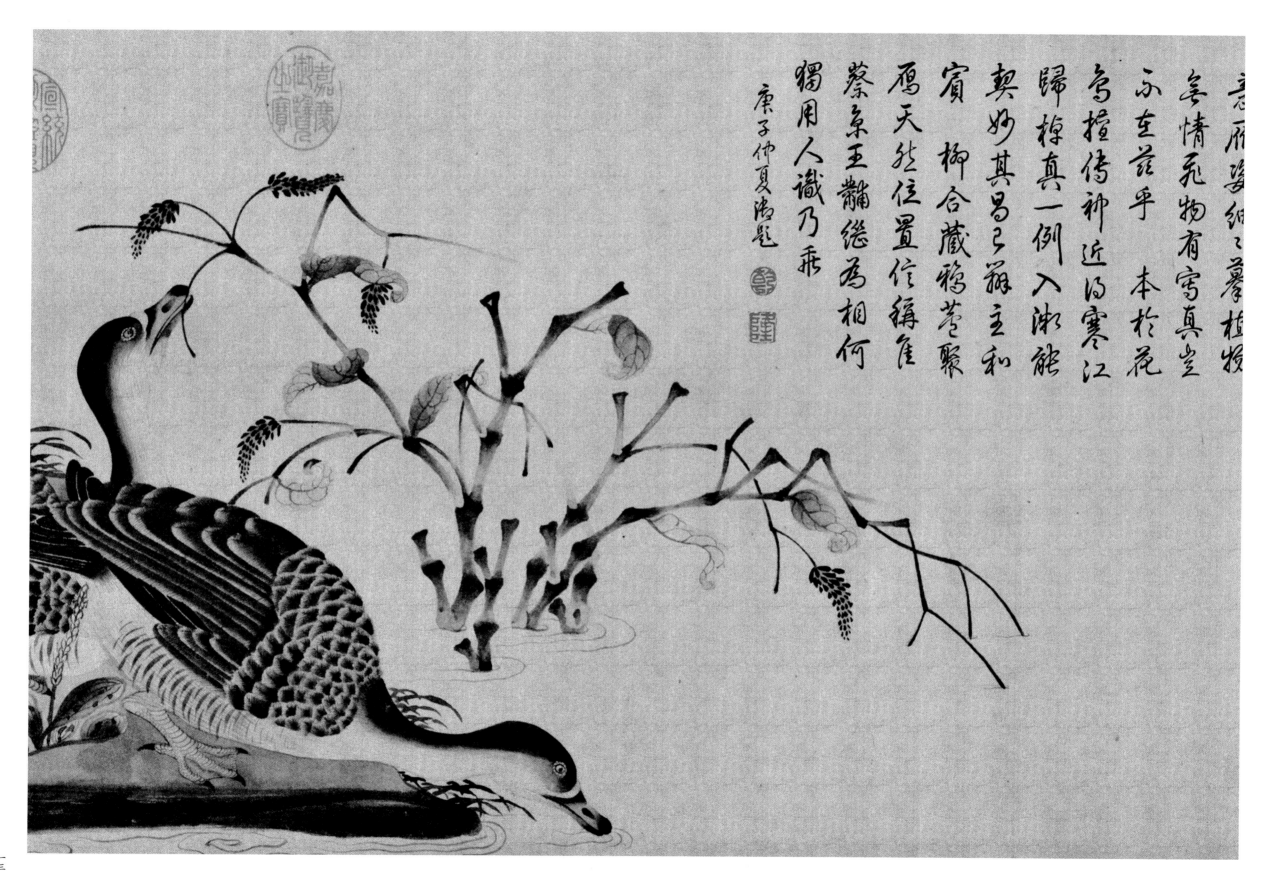

意所藴結之摹植叔

多情免物有寫真垂

示至兹乎 本於花

烏擅傳神近為寒江

歸禅真一例入淋能

契妙其昌弓羅主和

賓柳合藏鴉苍聚

鴈天然位置修緤隹

蔡京王黼緵爲相何

獨用人識乃乖

康子仲夏鴻題

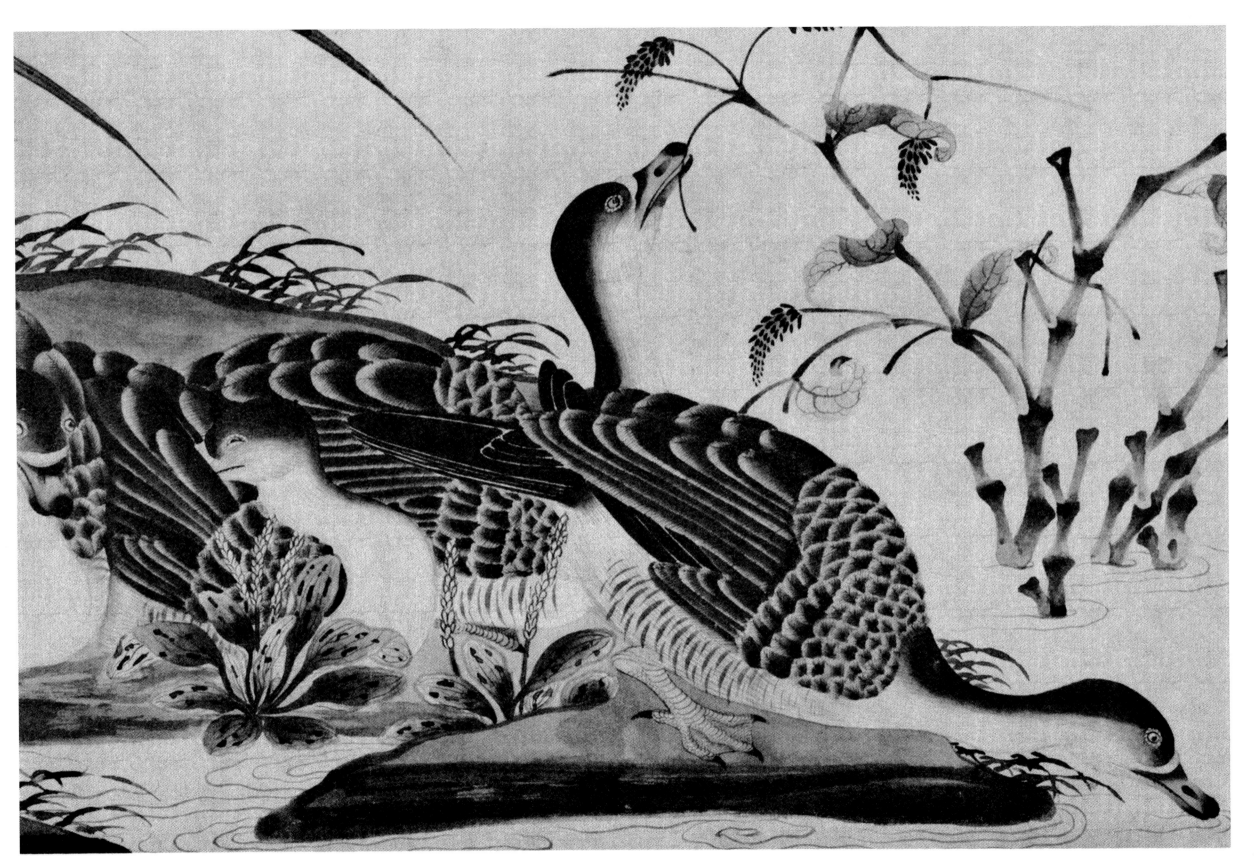

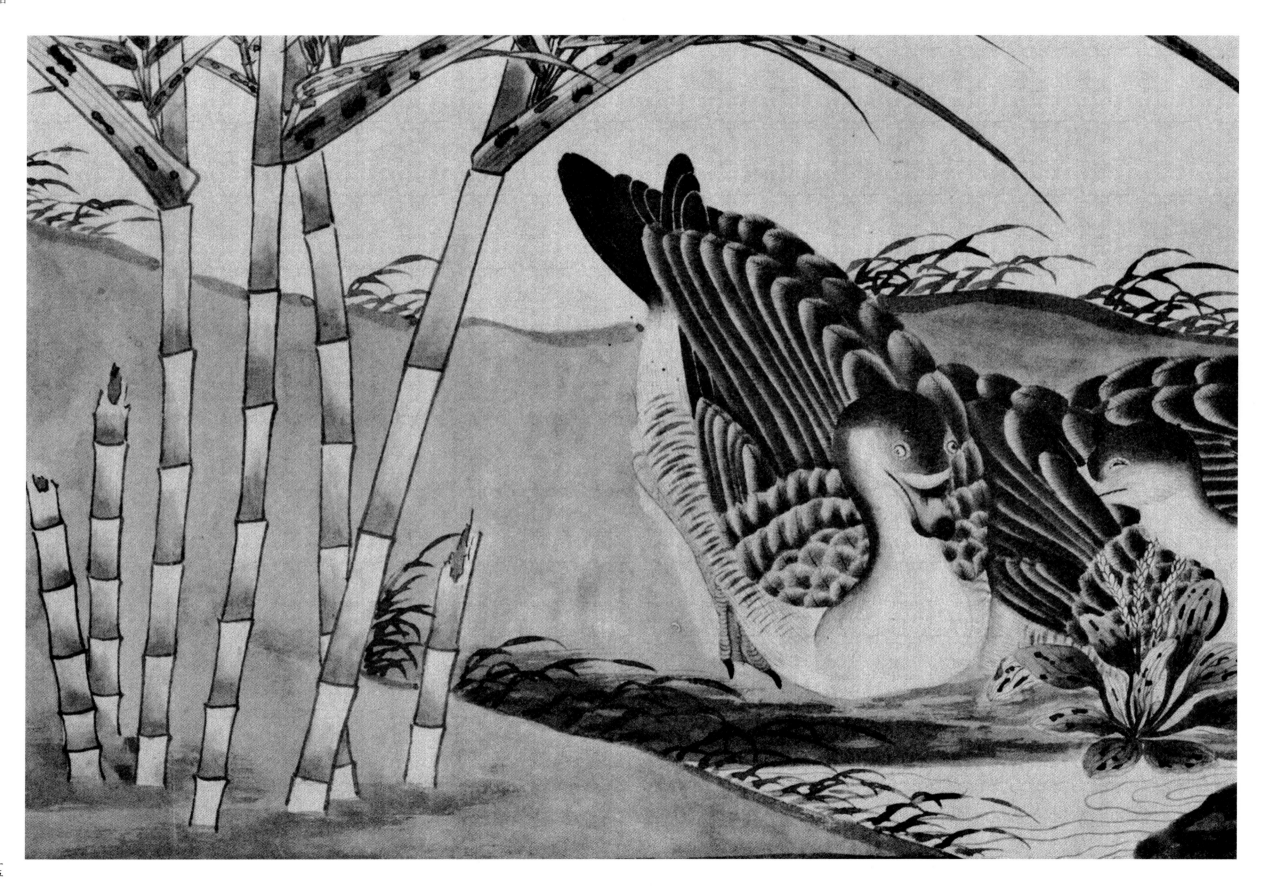

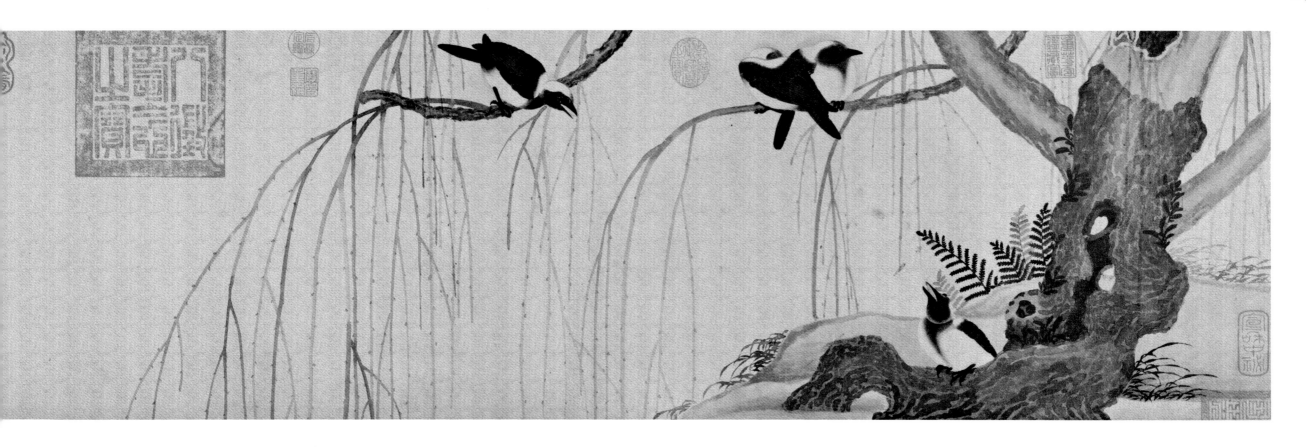

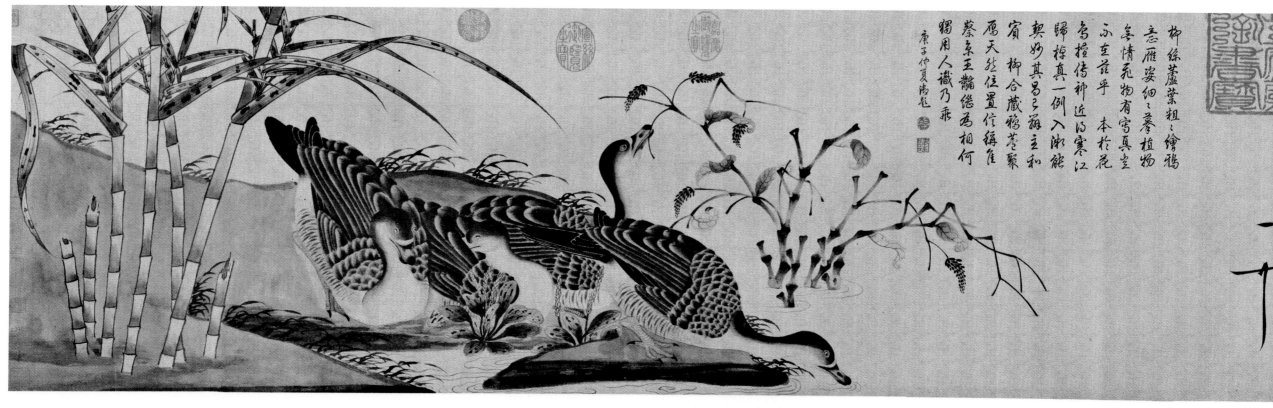

柳絲蘆葉粗之繪鴉
意忘雁姿細之摹植物
多情无物有寫真豈
不至芸乎　本於花
豈擅傳神近似為寒江
歸梅真一例入湘能
契妙其昌弓孤立和
宵　柳合藏鴉莟聚
雁天然住置信緯雀
榮東王韞絡乃相何
獨用人識乃乖
庚子仲夏隝題

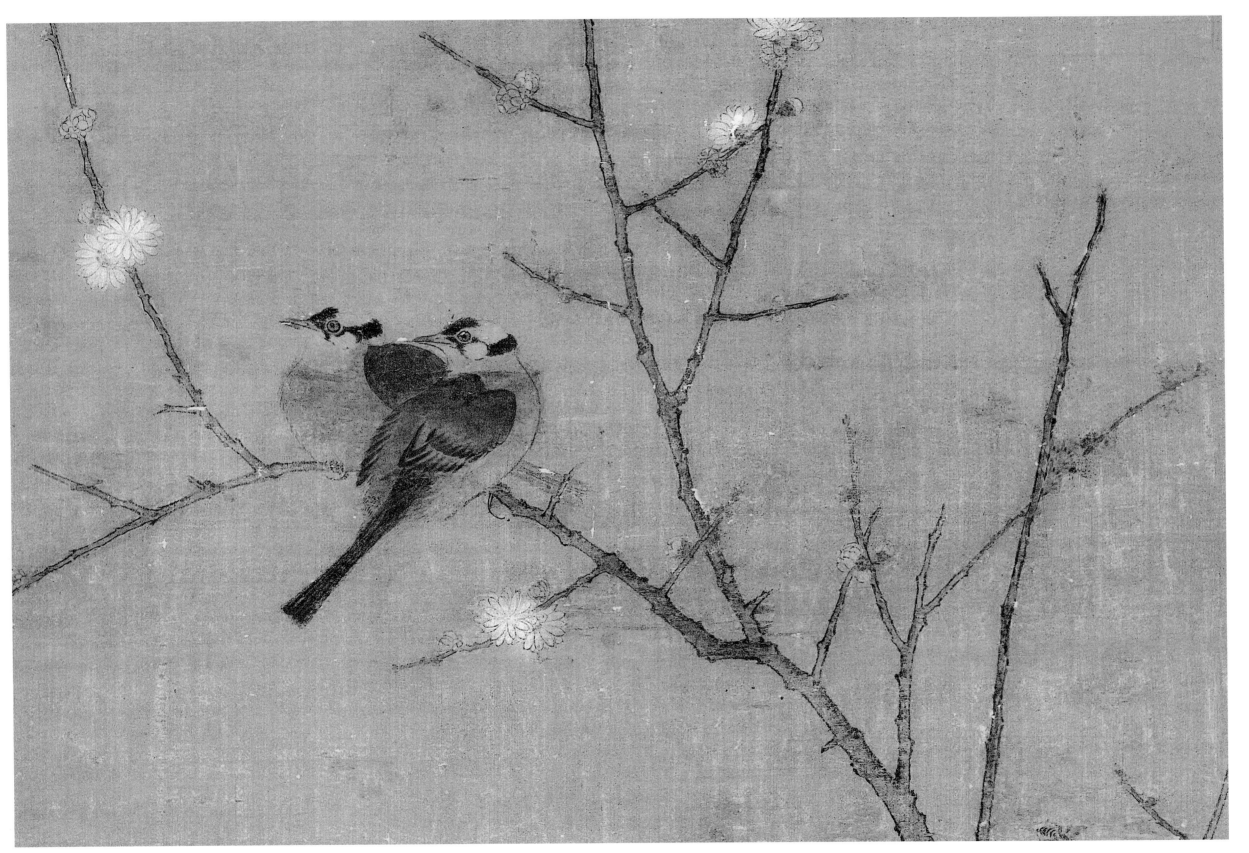

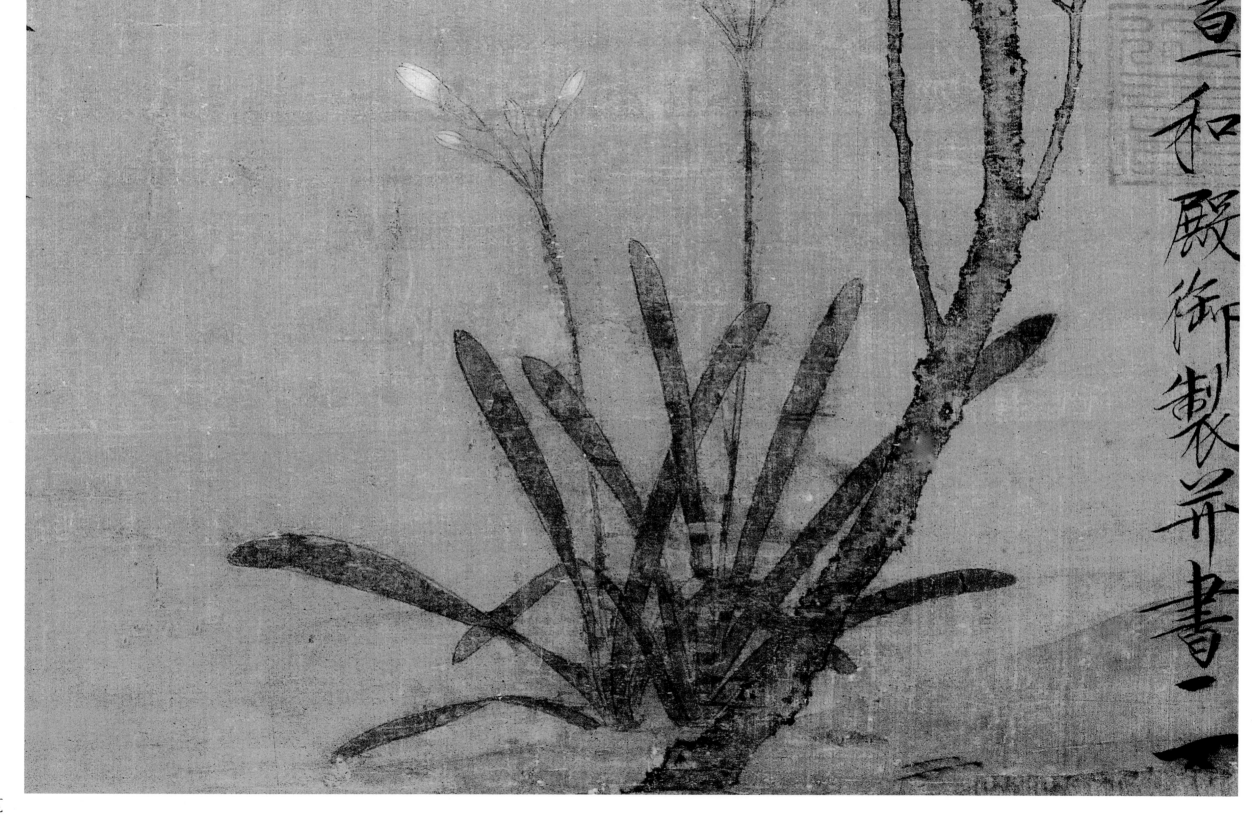

宣和殿御製并書一

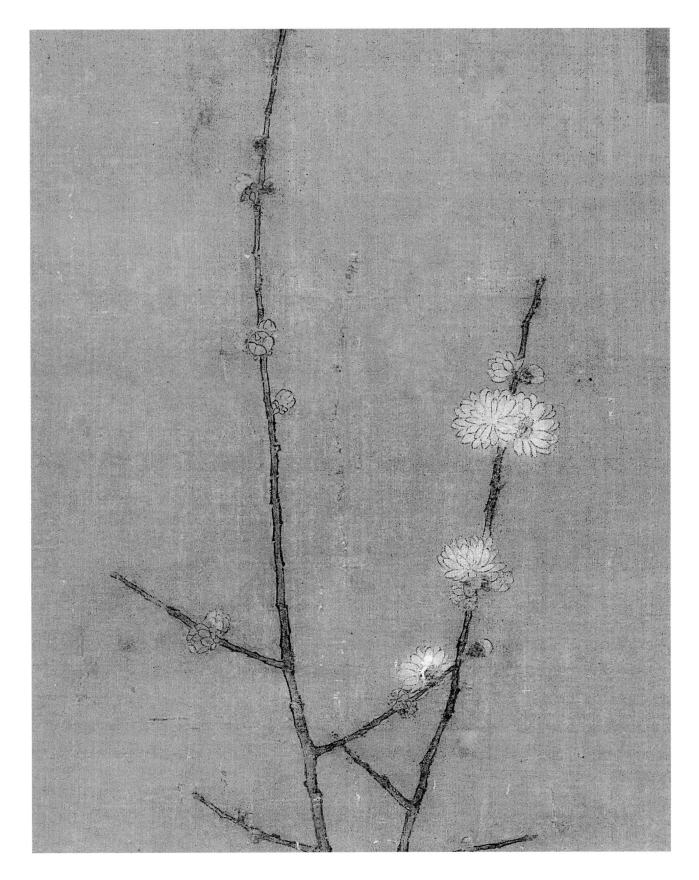

腊梅山禽图 腊梅山禽图（局部）

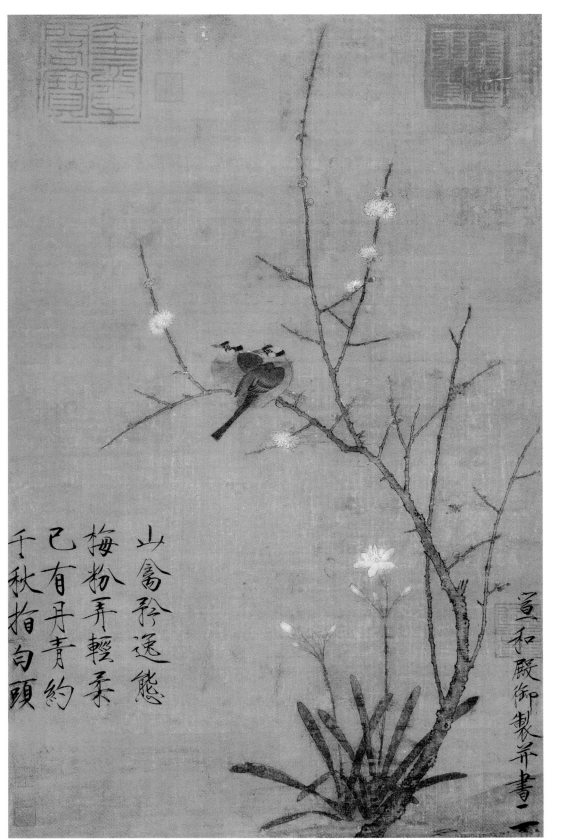

山禽矜逸態
梅粉弄輕柔
已有丹青約
千秋指白頭

宣和殿御製并書

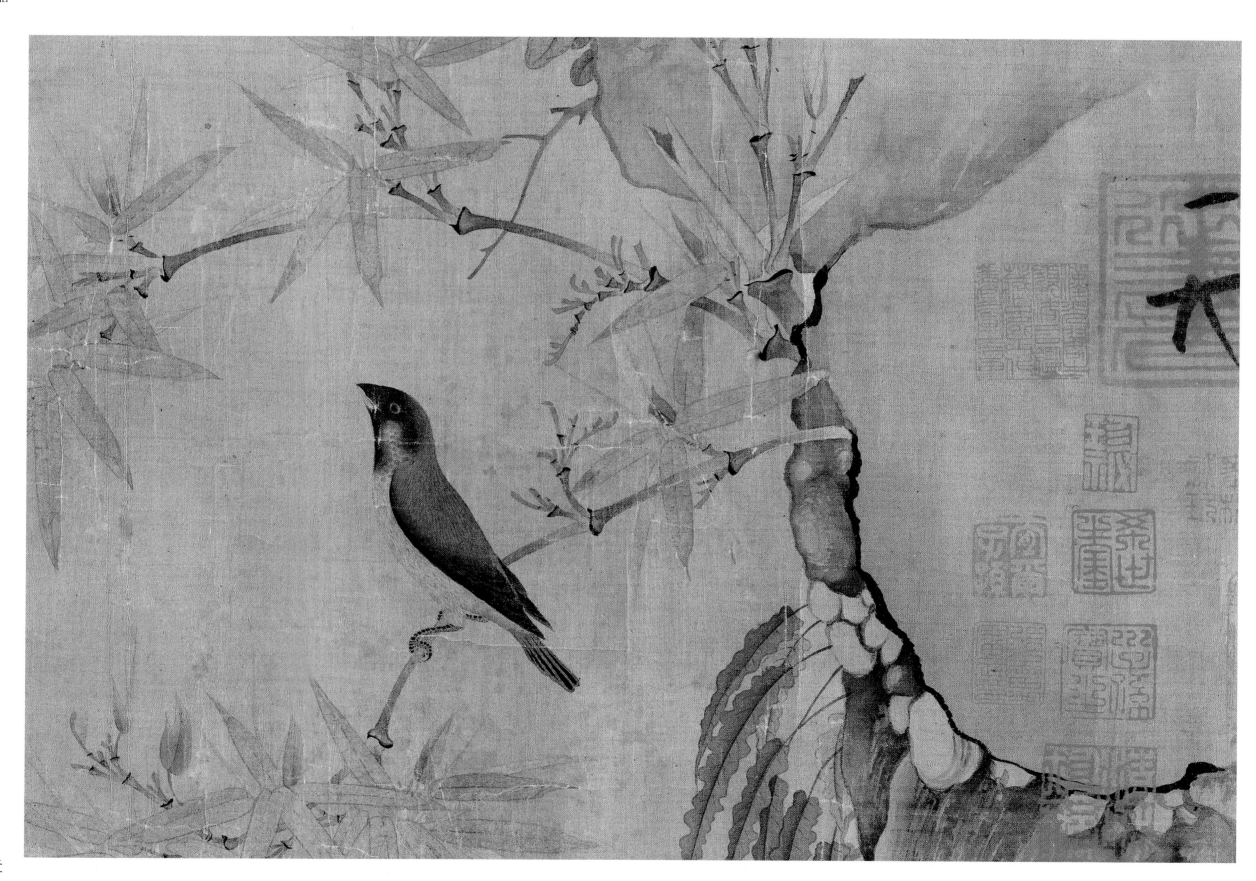

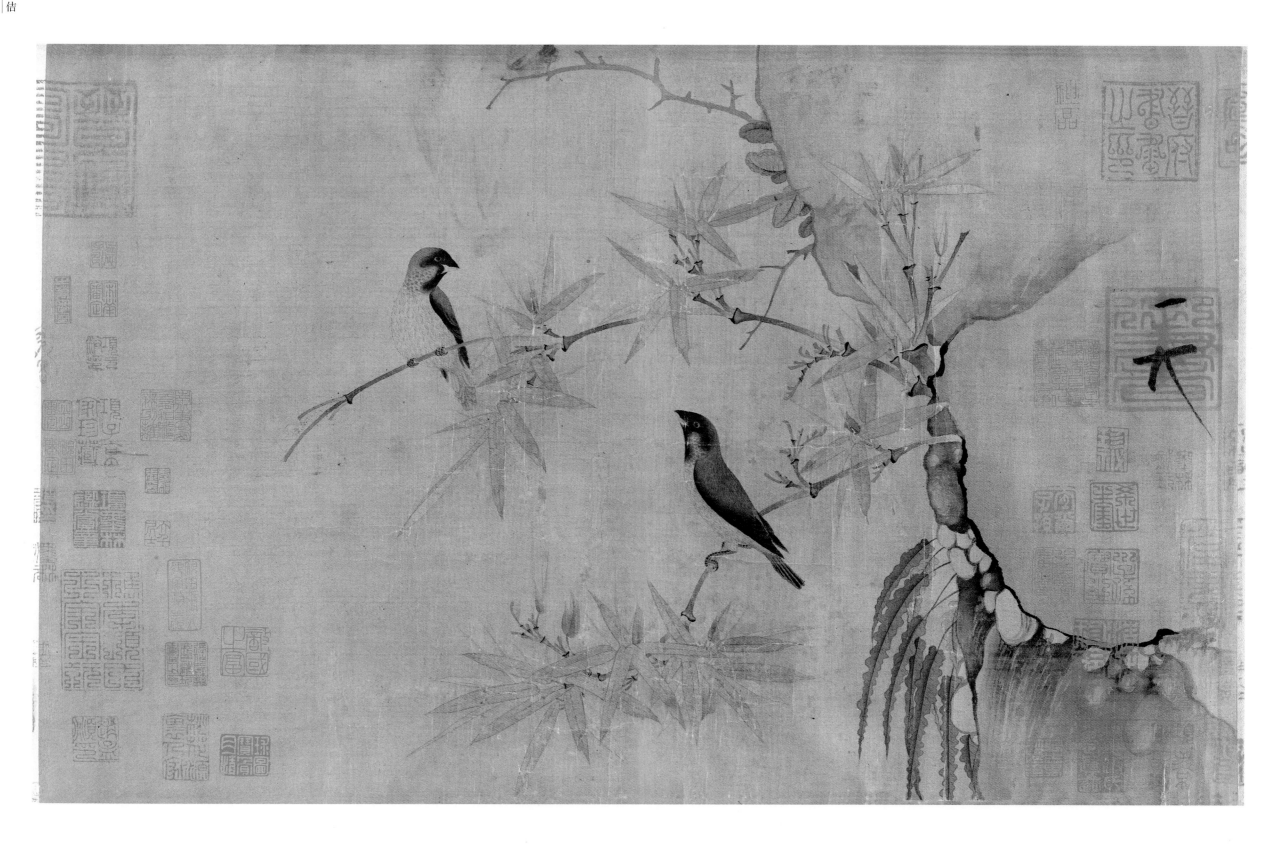

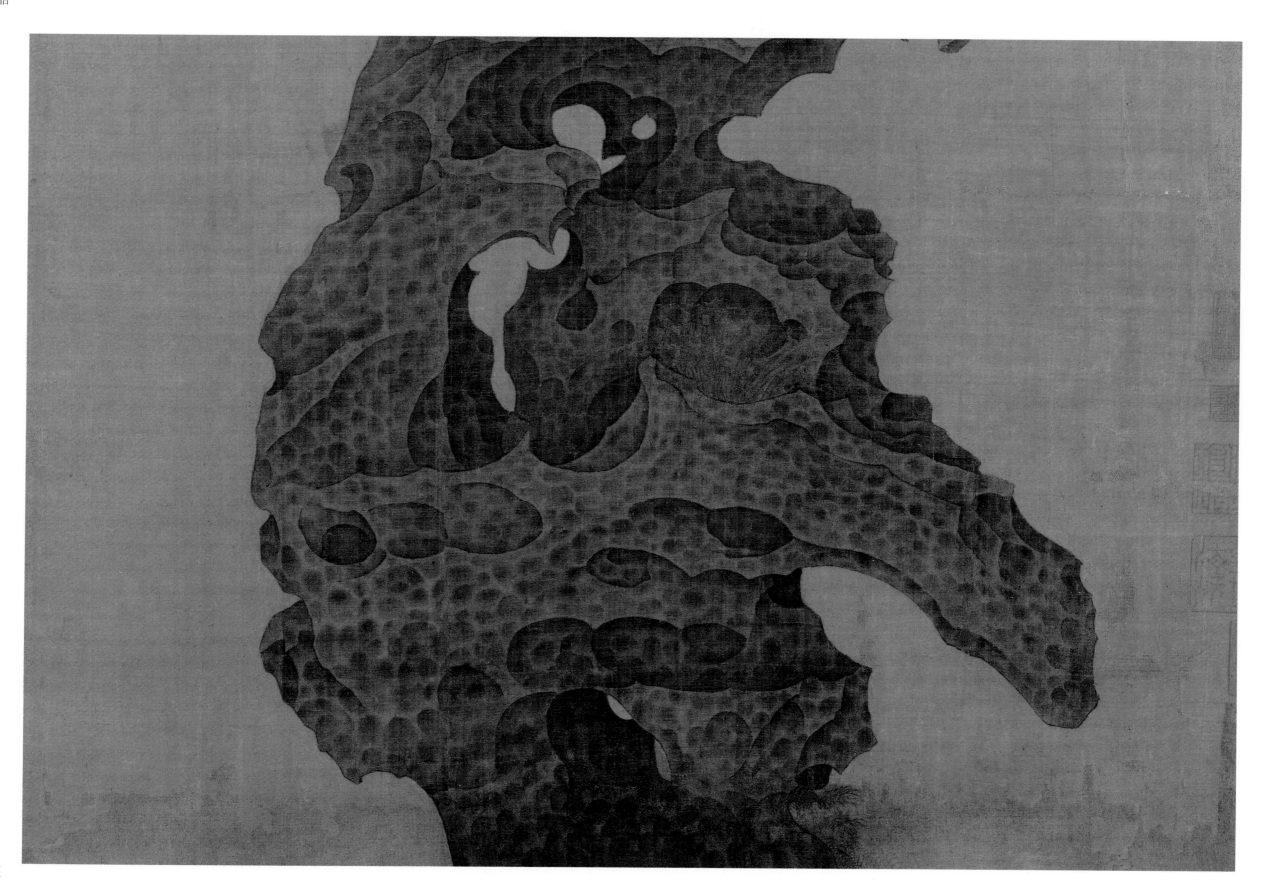

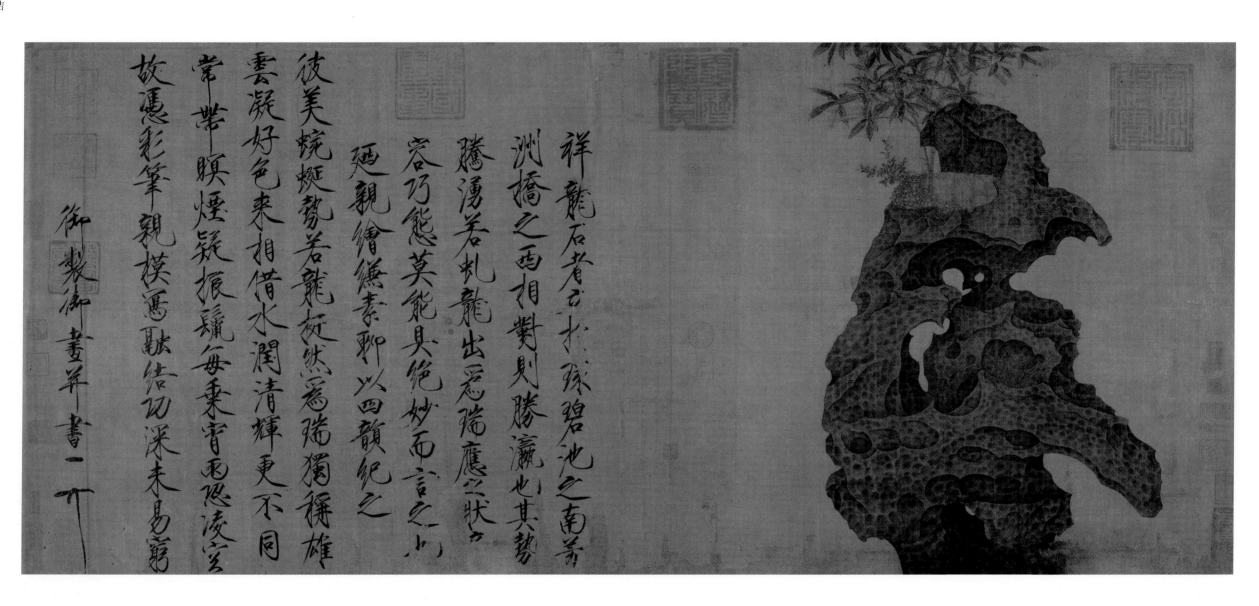

故凭彩笔亲模写融结功深未易穷
常带暝烟疑振鬣每乘宵雨恐凌空
云凝好色来相借水润清辉更不同
彼美蜿蜒势若龙挺然为瑞独称雄
廼亲绘缣素聊以四韵纪之
容巧态莫能具绝妙而言之也
腾湧若虬龙出为瑞应之状奇
洲桥之西相对则胜瀛也其势
祥龙石者立于环碧池之南芳

御制御画并书一（花押）

五色鹦鹉图（局部）

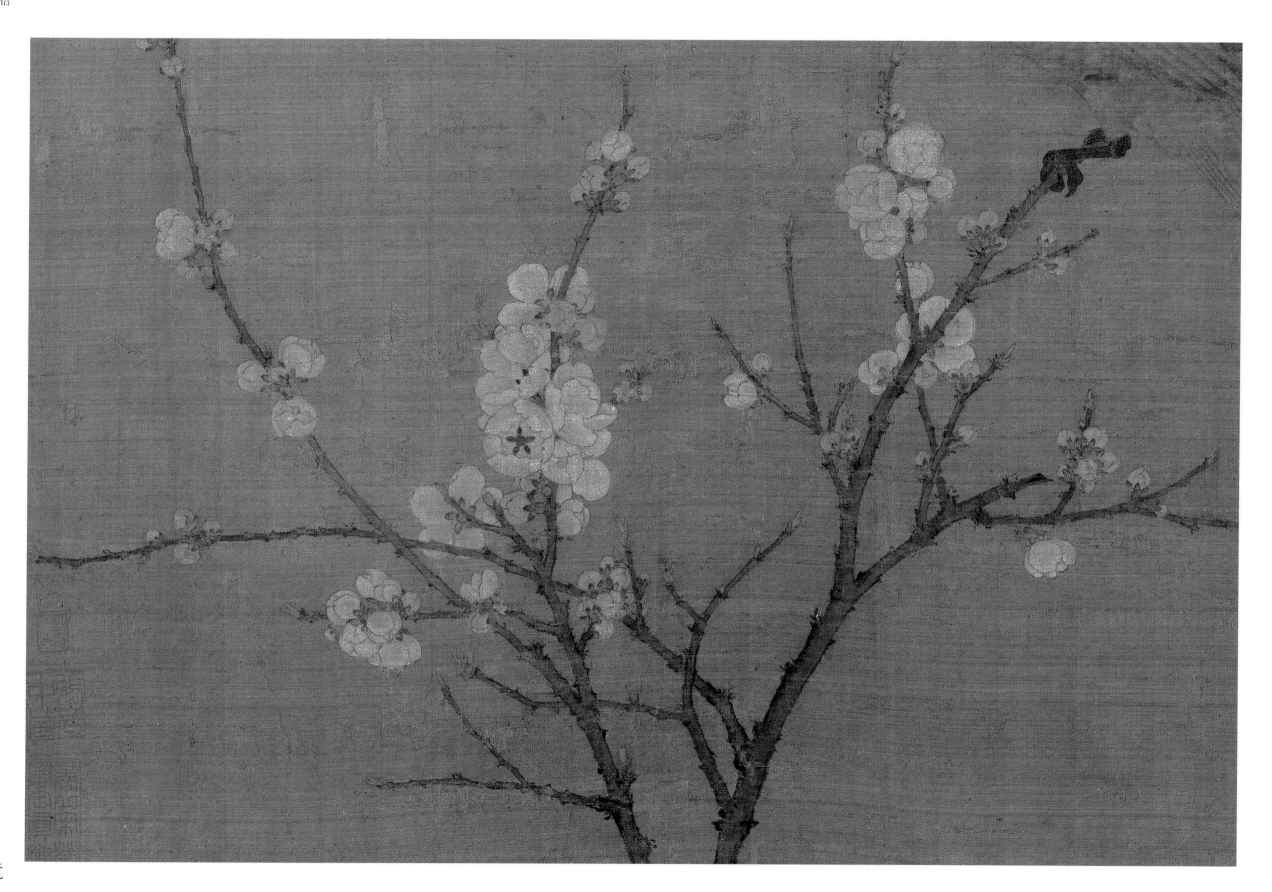

五色鸚鵡來自嶺表養之禁
籞馴服可愛飛鳴自適往來
於苑囿間方中春繁杏遍開
翔翥其工雅詫容與自有一
種態度縱目觀之宛勝圖畫
因賦是詩焉

天產乾皋此異禽遐陬來貢九重深
體全五色非凡質惠吐多言更好音
飛翥似憐毛羽貴徘徊如飽稻粱心
緗膺紺趾誠端雅為賦新篇步武吟

製

并

书

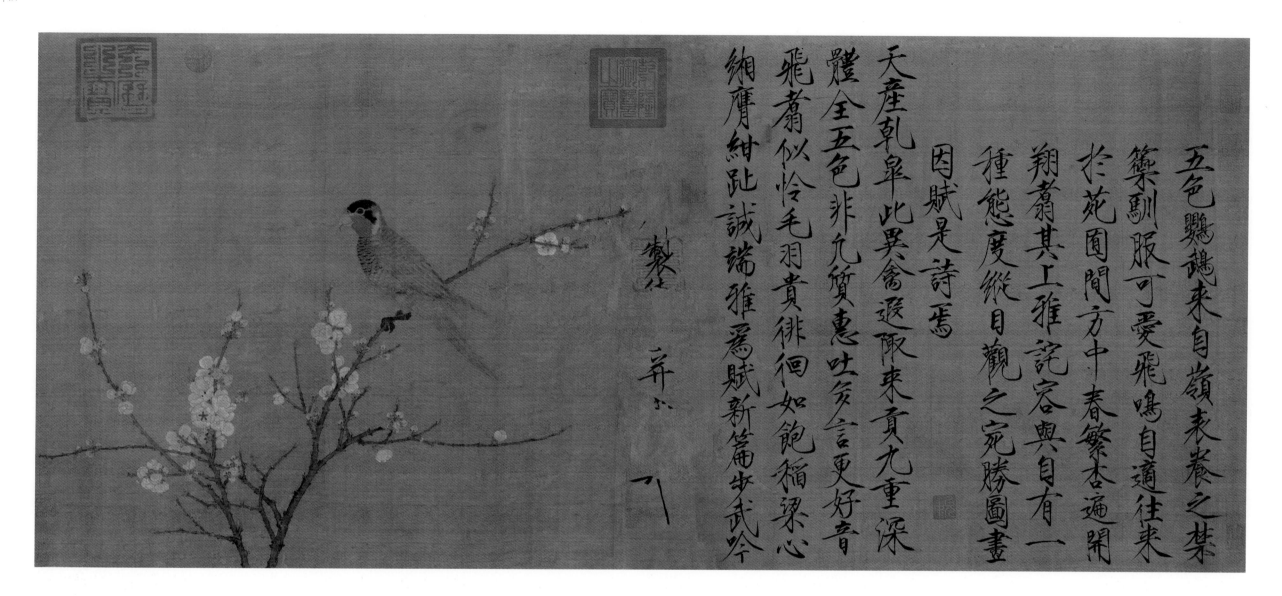

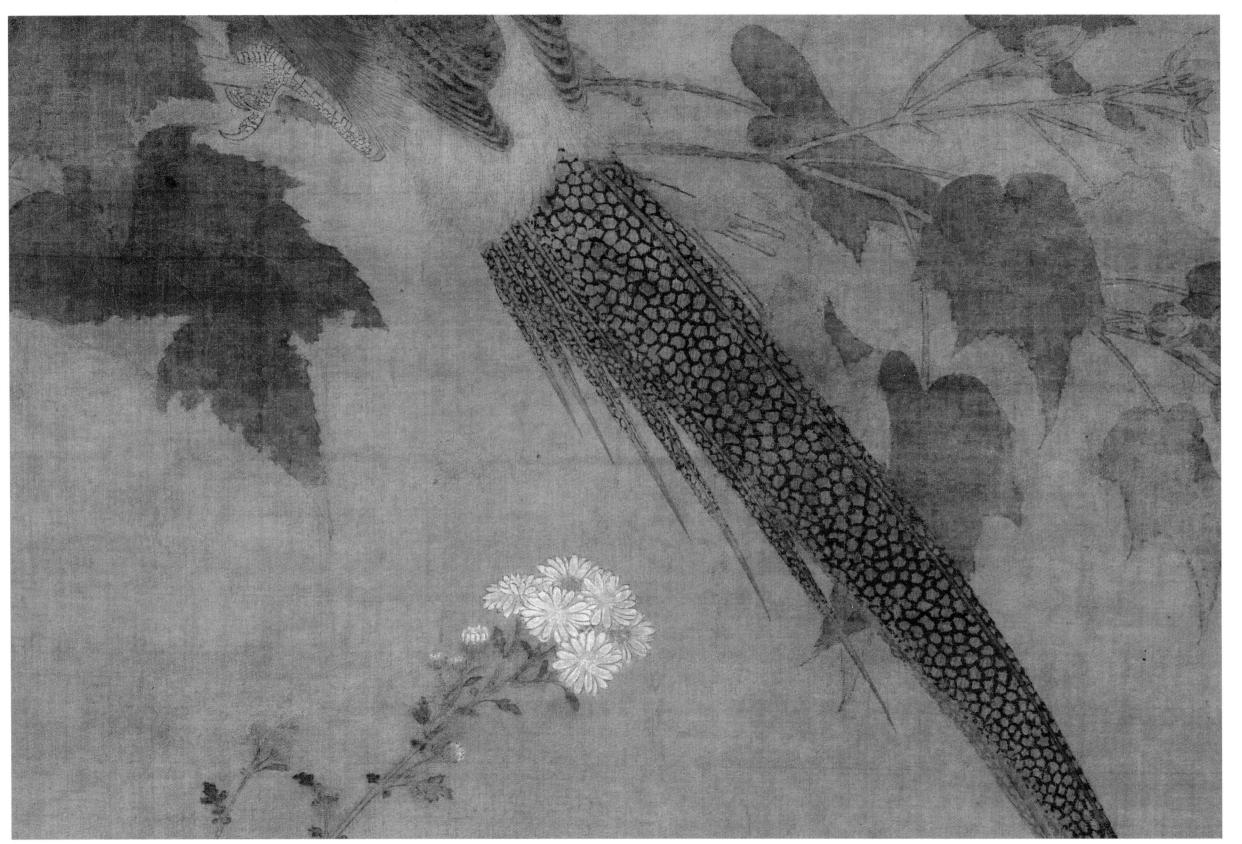

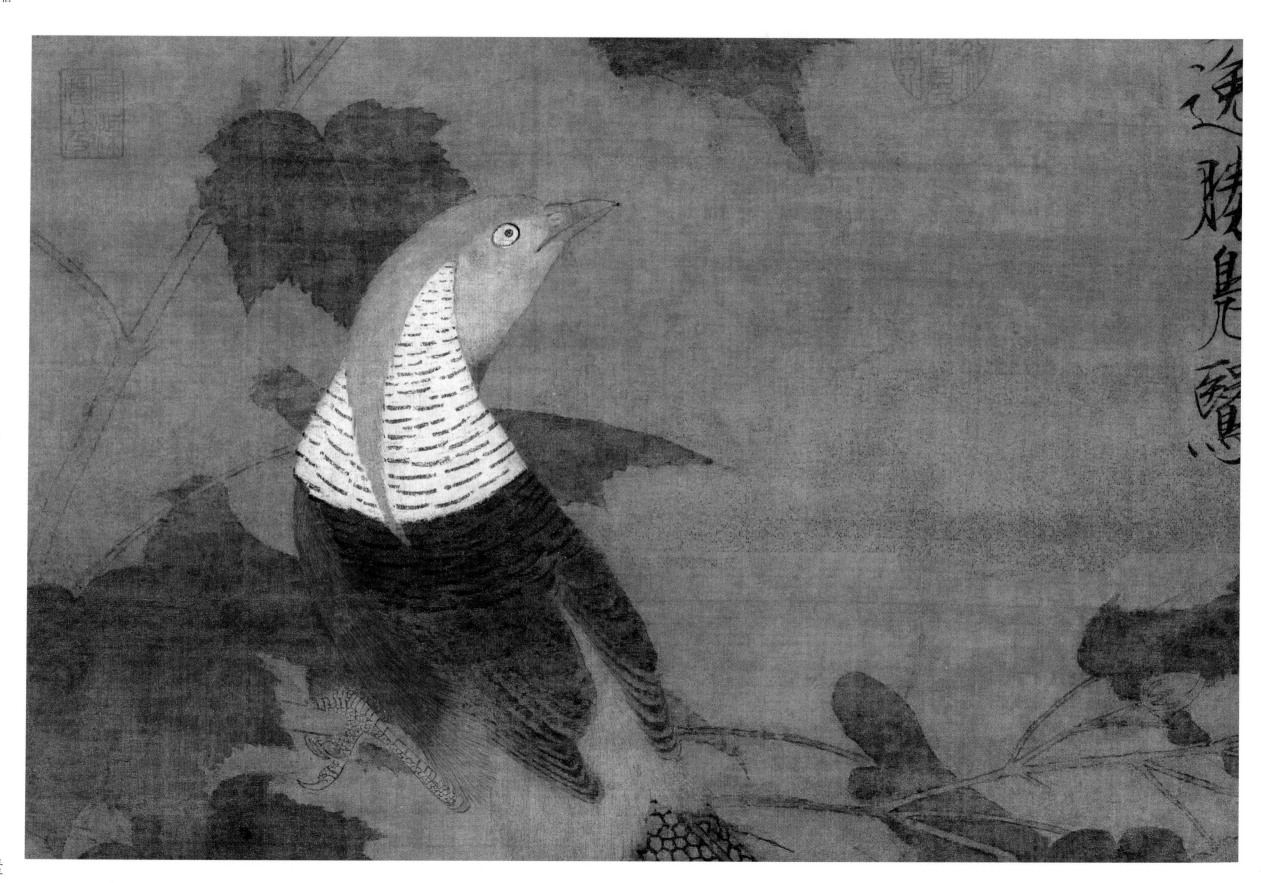

逸脡隽覽

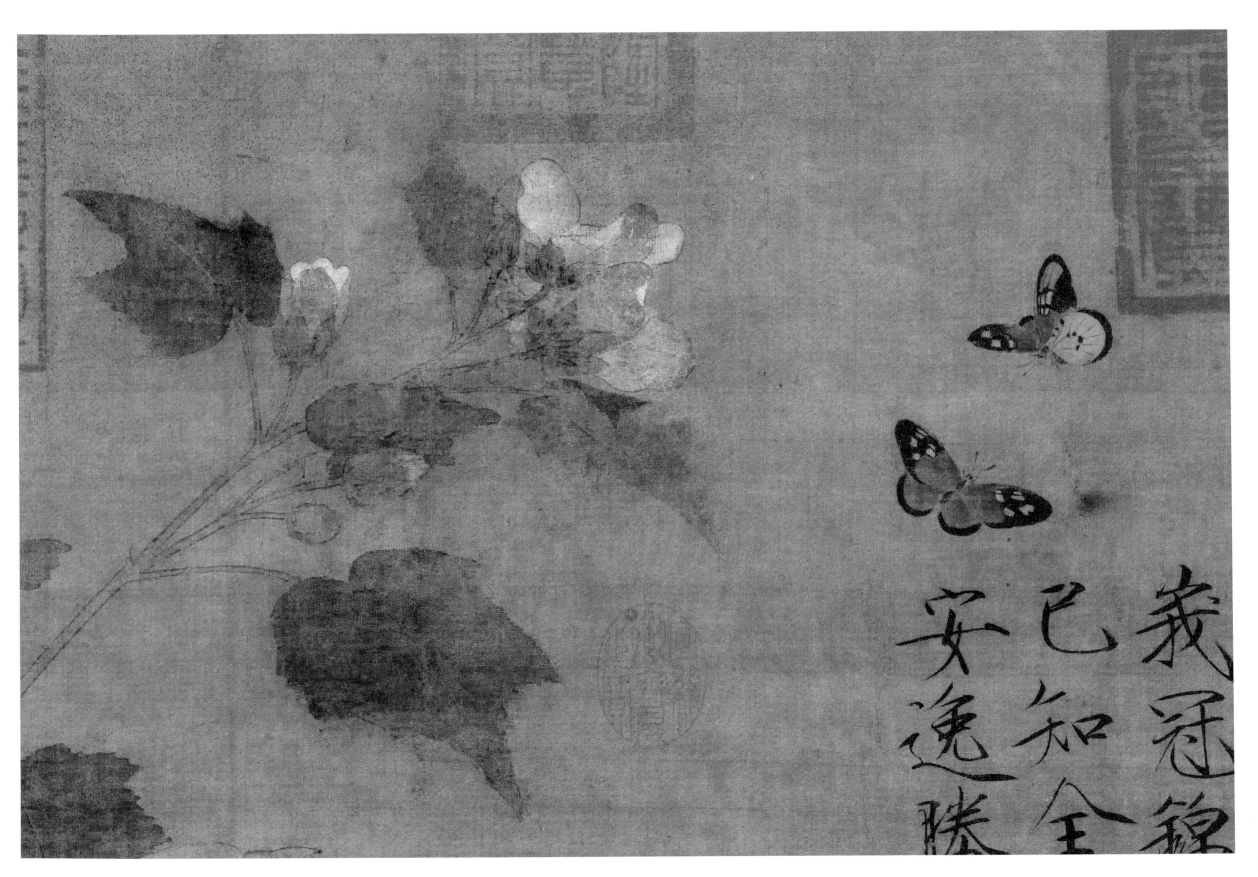

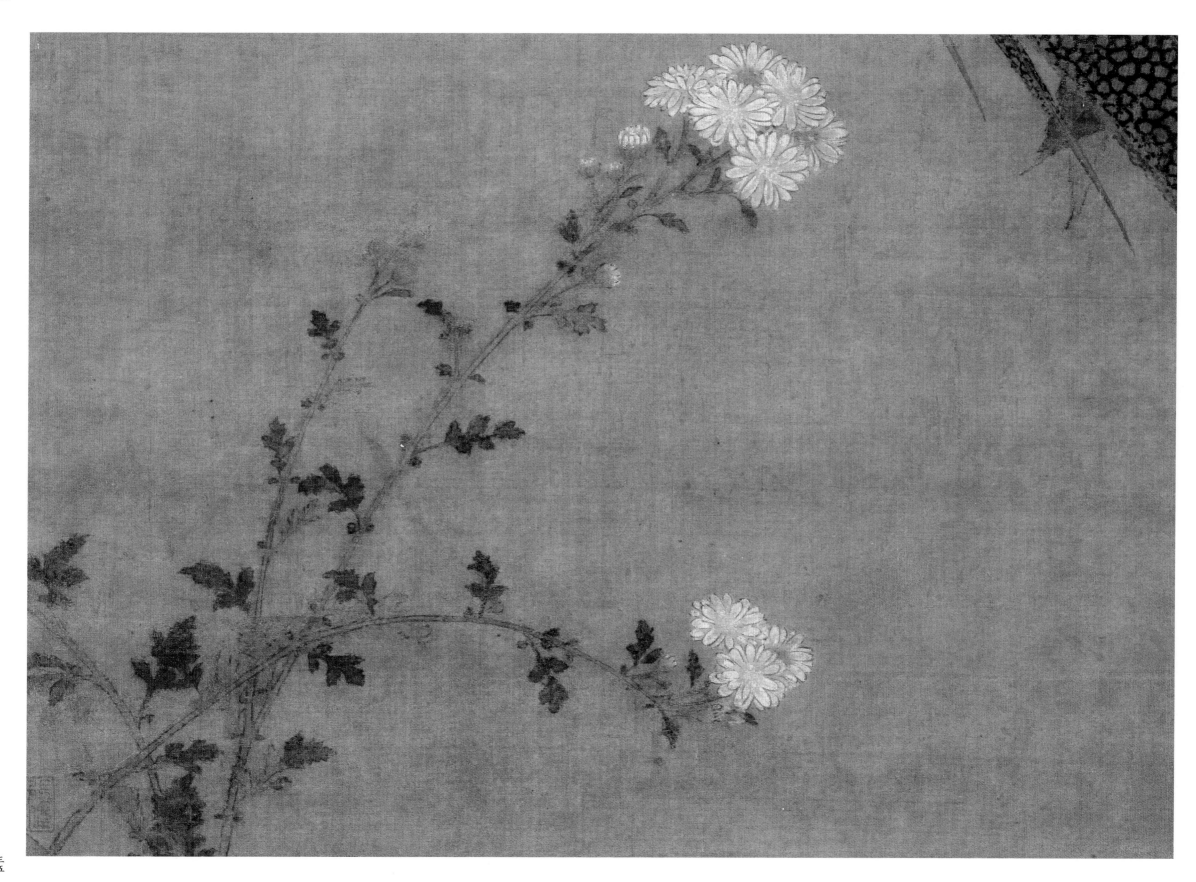

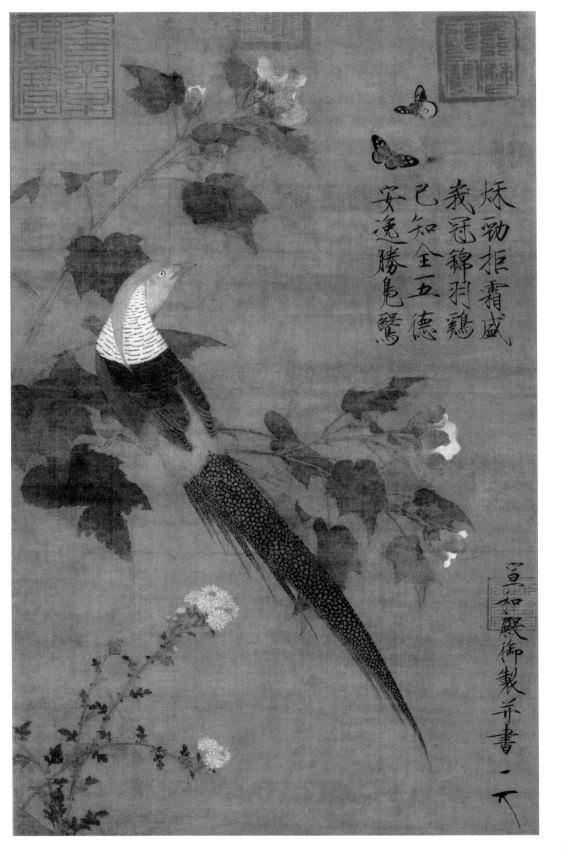

芙蓉锦鸡图

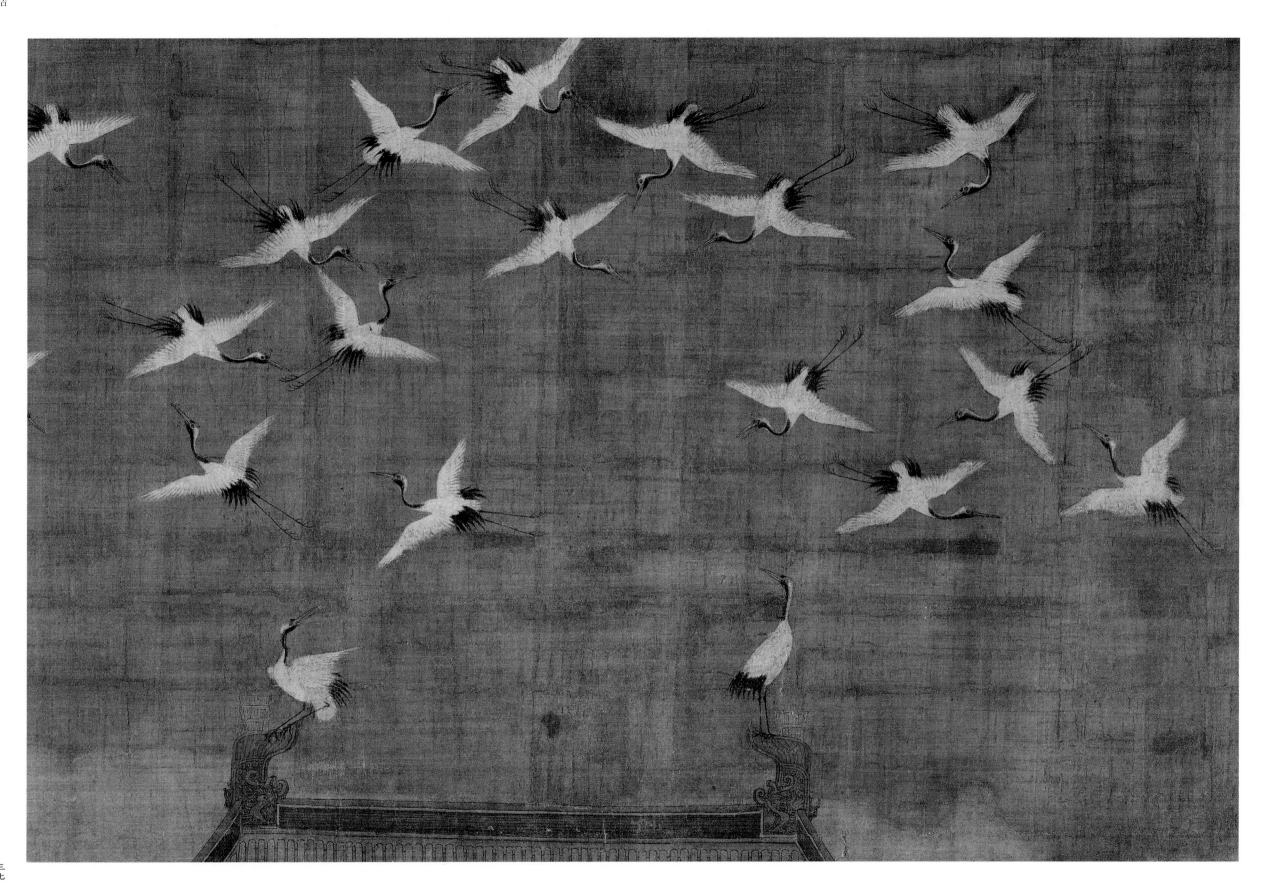

古代部分

八十三

趙佶

花鸟部分

榮寶齋畫譜

榮寶齋出版社

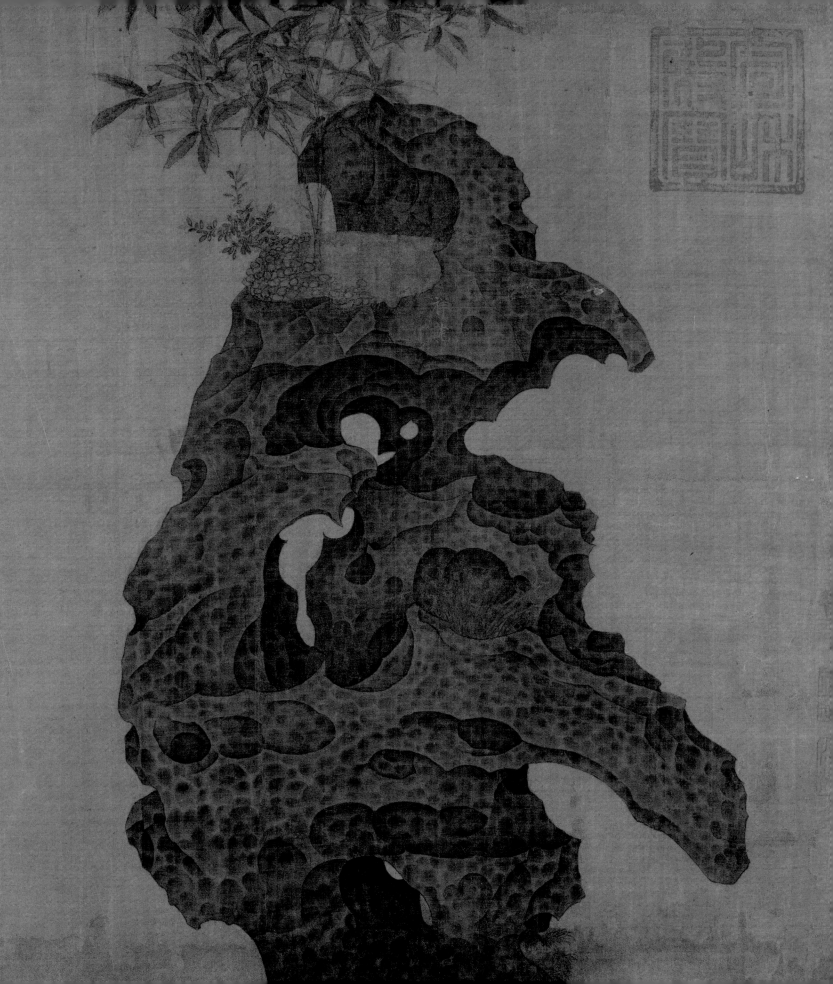